쓰는
성경

LET'S WRITE SERIES 2

쓰는 성경

김소현 지음

사각사각 딥펜으로 새기는 성경, 잠언 편

bs
브레인스토어

'연애, 꿈, 인간관계… 이제는 인생의 많은 것들을 잘 알 것 같아!'라고 자신 있게 말하다가도 한순간 그것들이 안개처럼 뿌옇게 변해 다시 무엇이 답인지 알 수 없을 때가 찾아온다. 나이가 든다고 줄어들지도 않고 말이다. 그런 삶의 고민들을 나의 가장 든든한 친구, 어머니에게 풀어 놓을 때마다 그녀는 결국 '성경' 속에서 함께 그 답을 찾아가자 말하곤 하셨다.

그럼에도 나는 옆길로 새고 또 새는, 말썽꾸러기 크리스천의 삶을 살아오고 있다. 하지만 가족과 주변인들의 기도영향권 속에 늘 머무르고 있음은 부정할 수가 없다. 그런 내가 취미이자 업으로 손글씨를 쓰게 되었고, 나의 클래스에는 성경 말씀을 예쁘게 적고 나누고 싶어 하는 분들이 늘 함께 했다. 나의 글씨로 '말씀'을 전할 수 있는 책을 만들고 싶다─라고 다짐하게 된 것도 그리 놀라운 일은 아닌 듯하다.

이 작업을 통해, 나 또한 이 흔들림 많은 청년의 시기에 묵묵히 눈으로, 손으로, 또 마음으로. 인생의 지혜에 대해 말하는 '잠언'을 다시 한 번 깊이 묵상할 기회가 되었다. 사람마다 하나님을 전하는 도구가 모두 각기 다르다고 성경에서 말한다. 작지만 나의 '쓰는' 달란트를 통해 한 사람이라도 성경에 더 깊이 감동하고 삶에도 작은 변화가 일어날 수 있기를 바라며 이 ≪쓰는 성경≫을 한 구절 한 구절 써내려 갔다.

자기 자신뿐만 아니라, 누군가에게 보다 더 예쁜 손글씨로 정성스럽게 말씀을 전하고자 하는 이에게 이 ≪쓰는 성경≫을 선물한다. 책 속에 담긴 잠언 말씀들이 누군가의 손에 의해 다시 쓰이고 전해지며 마음의 평온과 행복감 또한 많이 많이 퍼져 나갈 수 있기를 바라 본다.

2016년 10월
글쓰는 플로리스트, 김소현 드림

차례

작업이 시작될 때부터 마무리되는 지금까지,
뿐만 아니라 인생의 어떤 상황에서도
먼저 기도와 말씀으로 나를 후원해 준
어머니, 아버지, 동생.
그리고 기도의 가정을 허락해 주시고
가진 작은 달란트로 이렇게 말씀을 나누게 해 주신
주님께 참 감사하고 감사합니다.

사람이 마음에는 많은 계획이 있어도
오직 여호와의 뜻이 완전히 서리라

34 진실로 그는 ...시며 겸손한 자...시나니
35 지혜로운 자는 영광을 ...받거니와 미련한 자의 영달은 수치가 되느니라

지혜와 명철을 얻으라

4 아들들아 아비의 훈계를 들으며 명철을 얻기에 주의하라
2 내가 선한 도리를 너희에게 전하노니 내 법을 떠나지 말라
3 나도 내 아버지에게 아들이었으며 내 어머니 보기에 유약한 외아들이었노라

준비,

사각사각

딥펜 캘리그라피

Ready Go!

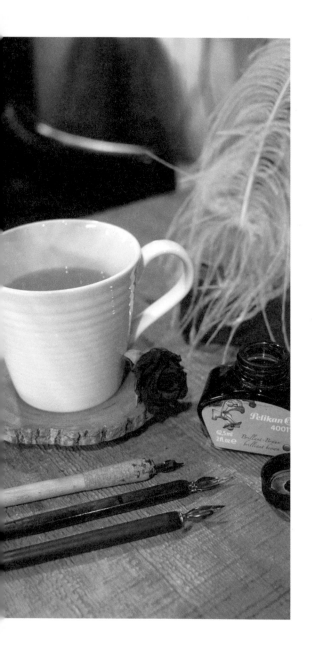

딥펜과
캘리그라피

과거 동양에 문방사우라는 필기구가 있었다면, 서양
에서는 잉크를 묻혀 사용하는 딥펜이 있었다. 그러나
최근에는 한글 캘리그라피의 도구로도 유행처럼 번
지면서 상업적 활용뿐 아니라 취미 생활로도 활용 범
위가 넓어지고 있다.

　　딥펜은 한 글자, 한 글자 잉크를 찍어가며 써야
하는 도구인 만큼 숨 쉴 여유조차 없었던 일상을 잠
시 내려놓고 오롯이 자신만의 시간을 즐길 수 있다.
또한 쓰는 행위 자체의 즐거움을 느끼기에 더할 나
위 없을 것이다.

브랜드

캘리그라피와 레터링에 가장 많이 사용되는 대표적
인 딥펜 브랜드를 소개한다. 다양한 연성과 너비를 가
진 수많은 펜촉이 있기 때문에 오프라인 숍에서 시필
해보거나 사용자들의 후기를 꼼꼼히 확인한 후 선택
하는 것이 좋다.

딥펜: 니코(Nikko)/브라우즈(Brause)

　　　/스피드볼(Speedball)/미첼(Mitchell) 등

잉크: 윈저앤뉴튼(Winsor&Newton)/제이허빈(J.Herbin)

　　　/라미(Lamy)/이로시주쿠(Iroshizuku) 등

딥펜의 기본 사용법

펜대의 동그란 홈에 펜촉을 흔들리지 않도록 끼워 고정시킨다. 힘을 주어 펜촉을 끝까지 밀어 넣지 않으면 잉크를 찍거나 글씨를 쓸 때 펜촉이 빠질 수 있으니 주의한다.

글씨를 쓰다 보면 펜촉의 방향이 자꾸 바뀌는 경우가 있다. 펜촉의 윗면은 항상 하늘을 보도록 해야 부드럽게 글씨를 써나갈 수 있고 펜촉이 고장 나는 것을 막을 수 있다. 또한 펜대 끝에서 1~2cm 정도 윗부분을 잡는 것이 안정적이다.

펜촉 전체에 잉크가 많이 묻으면 잉크를 조절하기가 어려워진다. 펜촉의 2/3 정도를 잉크에 담가주는 것이 적당하다. 글씨를 쓸 때는 펜촉 끝에 잉크 방울이 맺히지 않은 상태에서 쓰도록 한다.

Sophie's TIP!

처음 딥펜을 사용하는 경우 잉크를 충분히 찍었는데도 종이에 잘 흘러내리지 않거나, 지나치게 흘러내릴 때가 많다. 잉크 양을 조절하는 데 익숙해지려면 시간이 필요하다는 사실을 기억하자. 펜촉을 사용한 후에는 물에 헹구어 물기 없이 보관해야 한다. 펜촉에 녹이 생기거나 잉크가 들러붙어 있으면 잉크가 부드럽게 흘러내리지 못해 선들이 지저분해질 수 있다. 깔끔한 펜촉 관리는 필수!

레저부어

레저부어는 잉크를 저장해주는 역할을 하며 펜촉 윗면에 끼워 사용한다. 레저부어 부착이 가능한 펜촉은 잉크 보유량이 많으

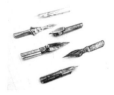

므로 딥펜이 아직 익숙지 않은 초보자들이 쓰기에 좋다.

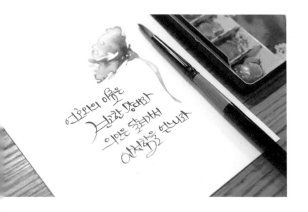

쓰는 성경 활용 GUIDE

STEP 1

선물하기 좋은 엽서 크기 정도로 작업된 완성작입니다. 구절의 전체 '레이아웃'과 강조, 정리 포인트를 한눈에 보며 연습할 수 있습니다.

STEP 2

딥펜으로 작업할 때 예쁘게 보이는, 또 쓰기 편안한 폰트 '실사이즈'입니다. 너무 글씨가 크거나 작으면 딥펜의 느낌을 잘 살리기 어려우니, 작업 실사이즈를 참고해 연습해 보시길 추천합니다.

STEP 3

모든 글자를 완벽히 쓰려는 욕심보다는, 각 구절 속 핵심 단어에 '포인트 디자인'을 주는 것이 예쁜 성경쓰기의 팁이랍니다. 포인트가 되는 글자나 단어를 한 번 더 체크해 주세요!

쓰는 성경과 함께한 도구들

DIP PEN(상단부터)

화신(Hwashin) 닙

: 두께나 연성이 적당해 누구나 어렵지 않게 다룰 수
있는 입문용 펜촉

니코(Nikko) 스푼닙

: 작은 글씨로 얇고 섬세하게 작업하기 좋은 펜촉

브라우즈(Brause) 캘리그라피 닙(1.0mm)

: 끝이 넓적한 형태이며 연성이 거의 없어 일정한 두
께로 글을 쓰기 좋은 펜촉

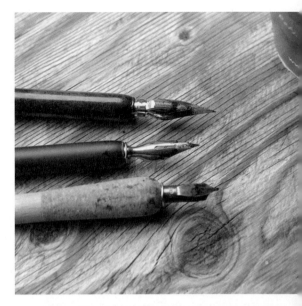

INK

윈저앤뉴튼 캘리그라피 잉크

펠리칸 4001

디아민(DIAMINE)

PAPER

딥펜이나 만년필로 캘리그라피 연습을 할 때 종이는
최소 90g 이상이 좋고, 밀크지 포토(120g) 혹은 하이브
라이트 복사용지를 추천!

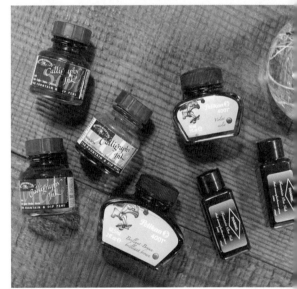

시작,
잠언
하루 한 구절

Let's Write!

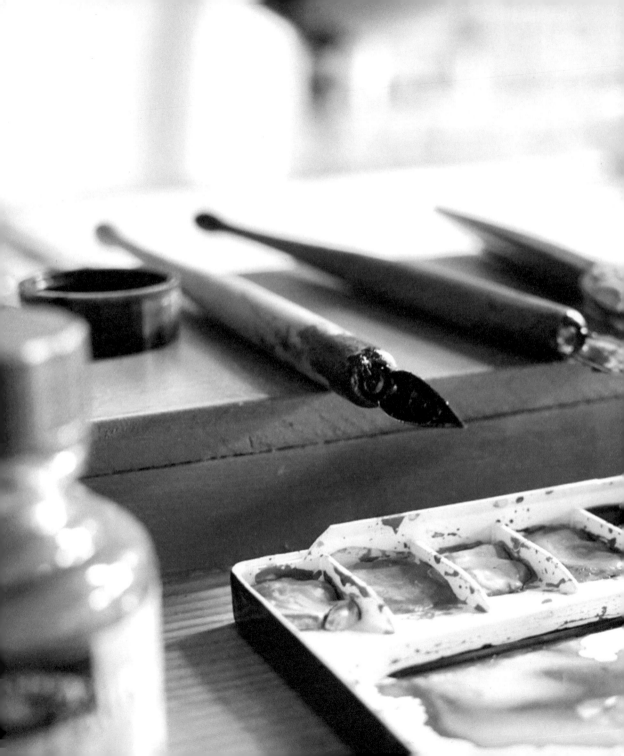

잠언 - about Proverbs

'하나님 안에서 세상을 올바르게 바라보고 살아가는 지혜'

기독교인이 아닌 사람들에게도 가장 널리 읽히는 성경, '잠언'. 지혜의 왕 솔로몬의 훈언이 담겨 있는 잠언은 인생에서 추구해야 할 삶의 지혜를 다룬 내용으로, 총 31장으로 구성되어 있습니다.

그 지혜는 단순히 세상을 잘 살기 위한 '처세술'과는 내용이 사뭇 다릅니다. 잠언에서 수없이 '여호와를 경외함이 지식의 근본'이라고 말하고 있듯 '여호와 앞에서' 세상을 바르게 살아가는 지혜를 전하는 데 그 목적이 있습니다.

《쓰는 성경》을 통해 잠언 속 지혜, 믿음, 정직, 성실, 겸손 등의 이야기를 직접 손으로 적어나가며 그 가치와 감동을 배로 만끽할 수 있길 바랍니다.

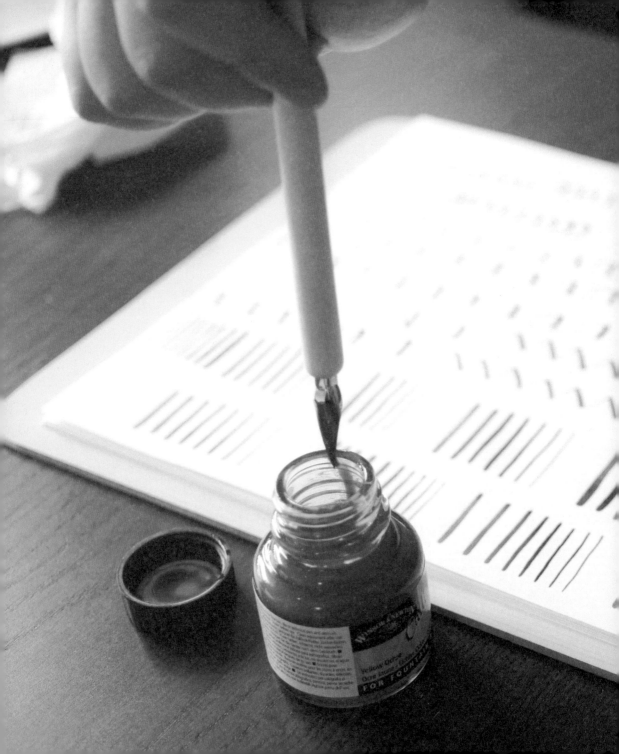

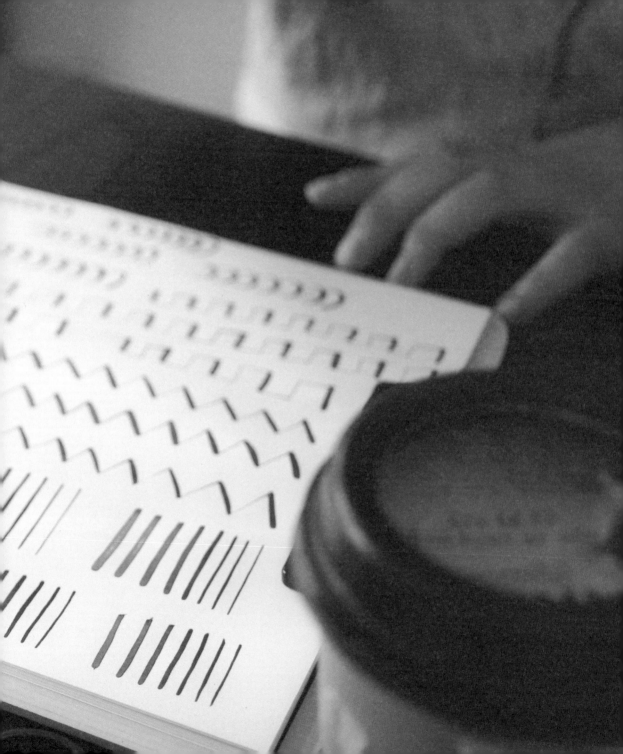

DAY 1.

—

1장 8~9절

내 아들아 네 아비의 훈계를 들으며 네 어미의 법을 떠나지 말라
이는 네 머리의 아름다운 관이요 네 목의 금사슬이니라

내 아들아 네 애비의 훈계를
들으며 네 어미의 법을 떠나지 말라
아는 네 머리의 관이요
네 목의 금사슬이니라

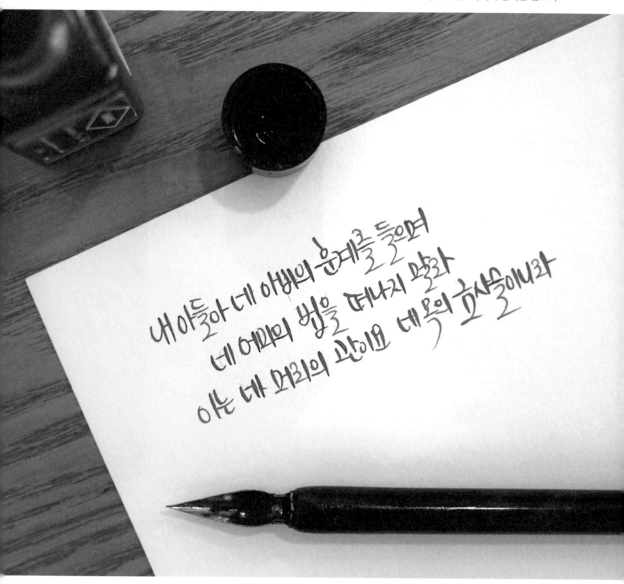

내아들아 네 아비의 훈계를 들으며
네 어미의 법을 떠나지 말라
이는 네 머리의 관이요 네 목의 호사슬이니라

내 아들아 네 애비의 훈계를
들으며 네 어미의 법을 떠나지 말라
이는 네 머리의 관이요
네 목의 금사슬이니라

DAY 2.

—

2장 6~7절

대저 여호와는 지혜를 주시며 지식과 명철을 그 입에서 내심이며
그는 정직한 자를 위하여 완전한 지혜를 예비하시며 행실이 온전한 자에게 방패가 되시나니

내게 더욱은 지혜를 지시며

저녁과 아침을 그늘에서 내일이며

그는 천명한 지를 위하여 보리라

지혜를 대비하시며 침착이 편함

지혜게 맑혔다 되나니

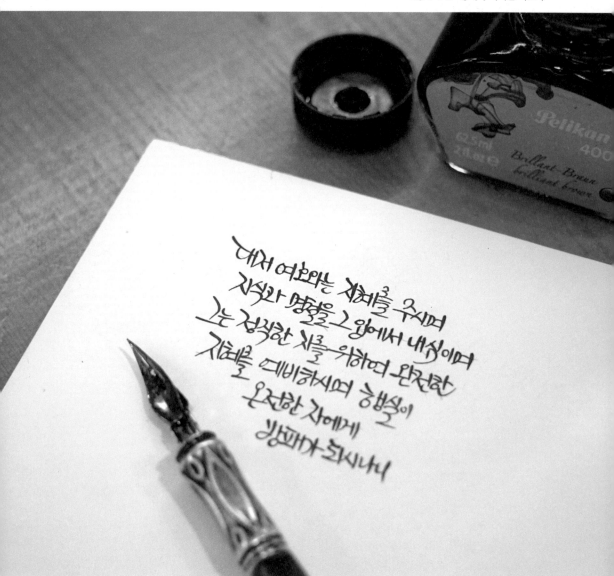

대저 여호와는 지혜를 주시며
지식과 명철을 그 입에서 내심이며
그는 정직한 자를 위하여 완전한
지혜를 예비하시며 행실이
온전한 자에게
방패가 되시나니

대저 여호와는 지혜를 주시며 지식과 명철을 그 입에서
내심이며 그는 정직한 자를 위하여
완전한 지혜를 예비하시며 행실이 온전한
자에게 방패가 되시나니

DAY 3.

—

2장 20절

지혜가 너로 선한 자의 길로 행하게 하며 또 의인의 길을 지키게 하리니

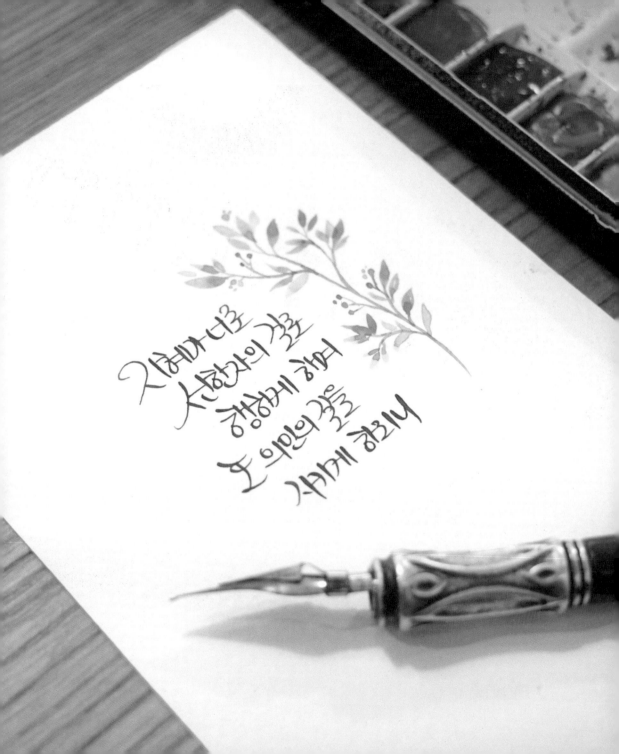

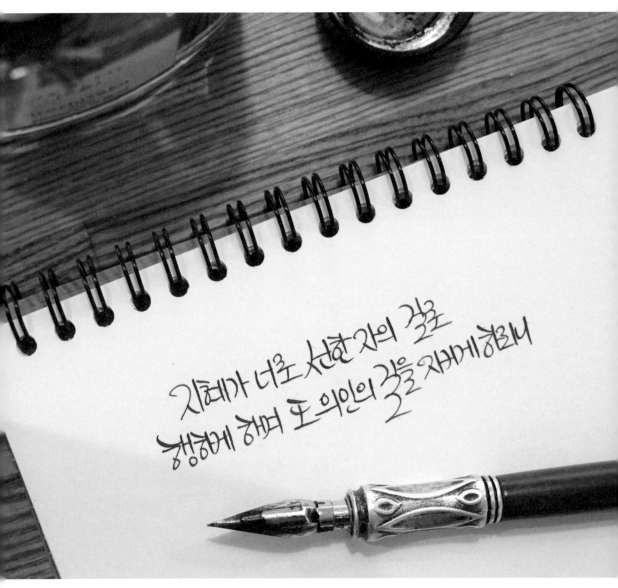

지혜가 너로 선한 자의 길로
행하게 하며 또 의인의 길을 지키게 하리니

지혜가 너로 선한 자의 길로
행하게 하며 또 의인의 길을 지키게 하나니

DAY 4.

—

3장 1~2절

내 아들아 나의 법을 잊어버리지 말고 네 마음으로 나의 명령을 지키라
그리하면 그것이 너로 장수하여 많은 해를 누리게 하며 평강을 더하게 하리라

내 아들아 나의 법을 잊어버리지 말고
네 마음으로 나의 명령을 지키라
그리하면 그것이 너로 장수하여
많은 해를 누리게 하며
평강을 더하게 하리라

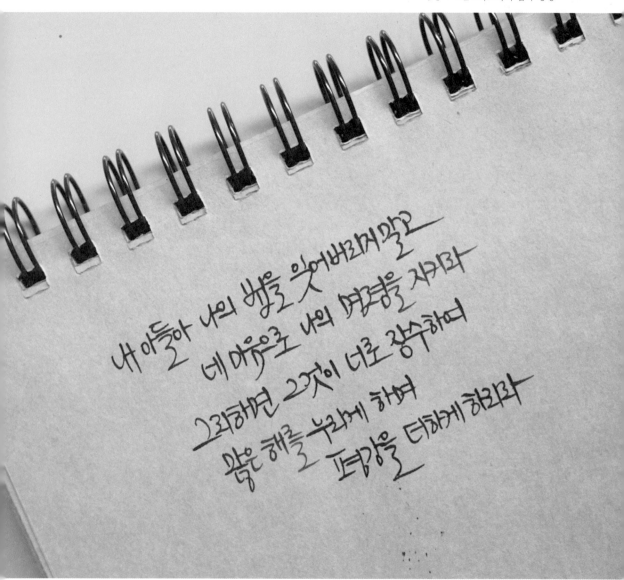

내 아들아 나의 법을 잊어버리지 말고
네 마음으로 나의 명령을 지키라
그리하면 그것이 너로 장수하여
많은 해를 누리게 하며
평강을 더하게 하리라

내 아들아 나의 법을 잊어버리지말고 네 마음으로
나의 명령을 지키라 그리하면 그것이 너로
장수하여 많은 해를 누리게 하며 평강을 더하게 하리라

DAY 5.

–

3장 5~6절

너는 마음을 다하여 여호와를 의뢰하고 네 명철을 의지하지 말라
너는 범사에 그를 인정하라 그리하면 네 길을 지도하시리라

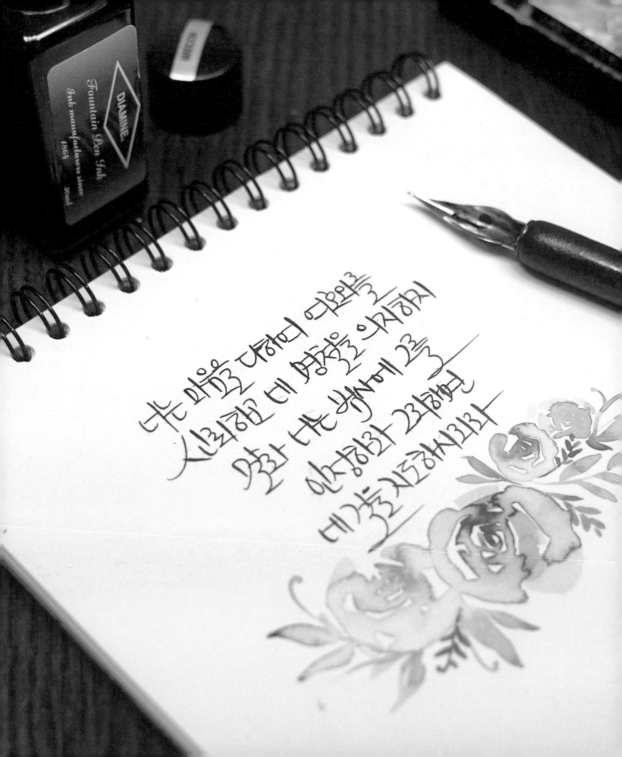

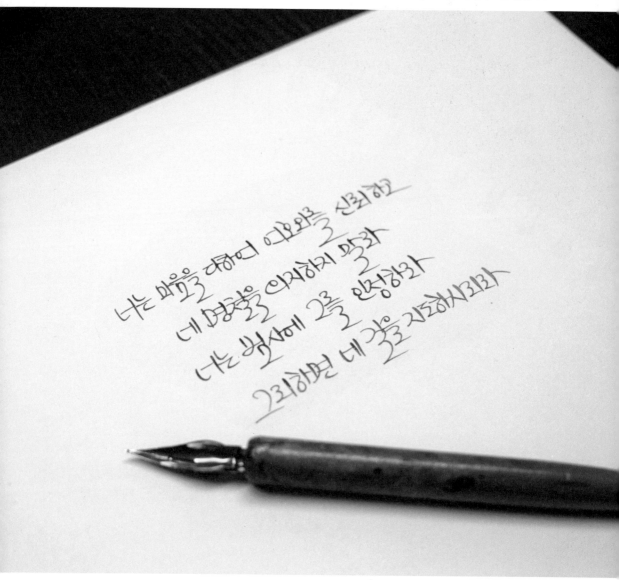

너는 마음을 다하여 여호와를 신뢰하고
네 명철을 의지하지 말라
너는 범사에 그를 인정하라
그리하면 네 길을 지도하시리라

너는 마음을 다하여 여호와를 의뢰하고
네 명철을 의지하지 말라 너는 범사에
그를 인정하라 그리하면 네 길을 지도하시리라

DAY 6.

—

3장 13~15절

지혜를 얻은 자와 명철을 얻은 자는 복이 있나니
이는 지혜를 얻는 것이 은을 얻는 것보다 낫고 그 이익이 정금보다 나음이니라
지혜는 진주보다 귀하니 너의 사모하는 모든 것으로 이에 비교할 수 없도다

지혜를 얻는 자가 명철을
얻는 자는 복이 있나니 이는
지혜를 얻는 것이 은을 얻는 것과
또 그 이익이 정금보다 나으니라
지혜는 진주보다 귀하니 너의
사모하는 모든 것으로 이에
비교할 수 없도다

지혜를 얻는 자와 명철을 얻은 자는 복이 있나니
이는 지혜를 얻는 것이 은을 얻는 것보다 낫고
그 이익이 정금보다 나음이니라 지혜는 진주보다
귀하니 너의 사모하는 모든 것으로
이에 비교할 수 없도다

지혜를 얻는 자와 명철을 얻는 자는 복이 있나니
아는 지혜를 얻는 것이 은을 얻는 것 보다 낫고
그 이익이 정금 보다 나음이라 지혜는 진주보다 귀하니
너를 사모하는 모든 것으로 이에 비교할 수 없도다

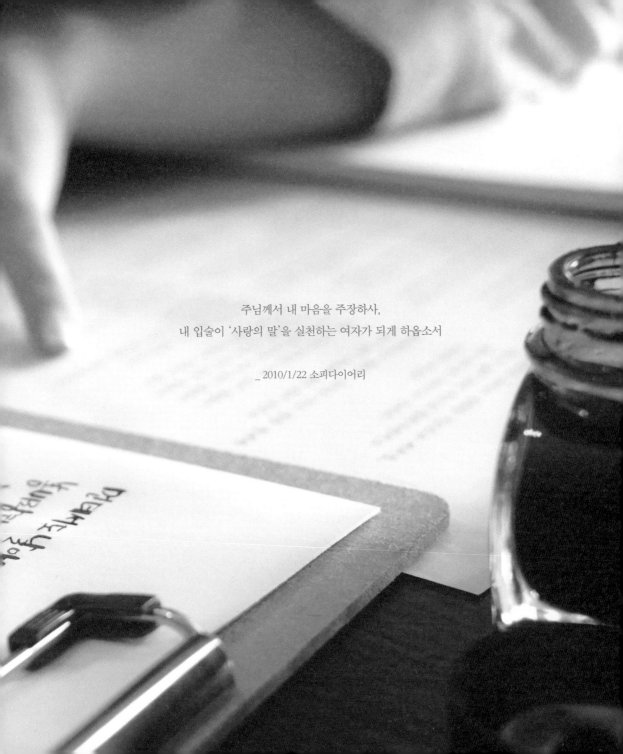

주님께서 내 마음을 주장하사,
내 입술이 '사랑의 말'을 실천하는 여자가 되게 하옵소서

_ 2010/1/22 소피다이어리

DAY 7.

—

4장 20~21절

내 아들아 내 말에 주의하며 나의 이르는 것에 네 귀를 기울이라
그것을 네 눈에서 떠나게 말며 네 마음 속에 지키라

내 아들아 내 말에 주의하며
나의 이르는 것에 네 귀를 기울이라
그것을 네 눈에서 떠나게 말며
네 마음 속에 지켜라

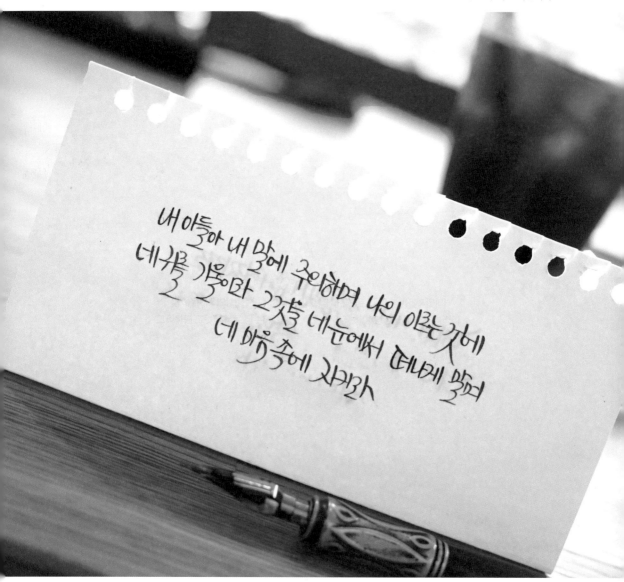

내 아들아 내 말에 주의하며 나의 이르는 것에
네 귀를 기울이라 그것을 네 눈에서 떠나게 말며
네 마음 속에 지키라

DAY 8.

—

5장 21절

대저 사람의 길은 여호와의 눈 앞에 있나니 그가 그 모든 길을 평탄케 하시느니라

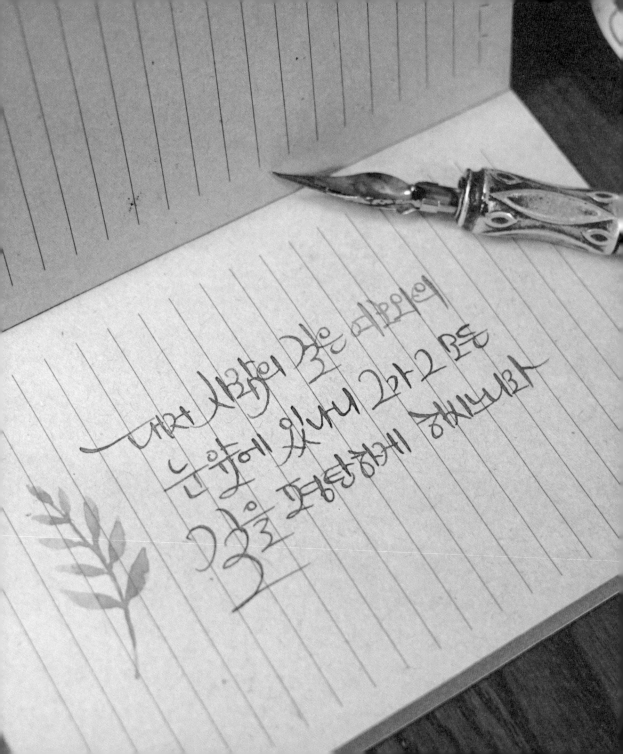

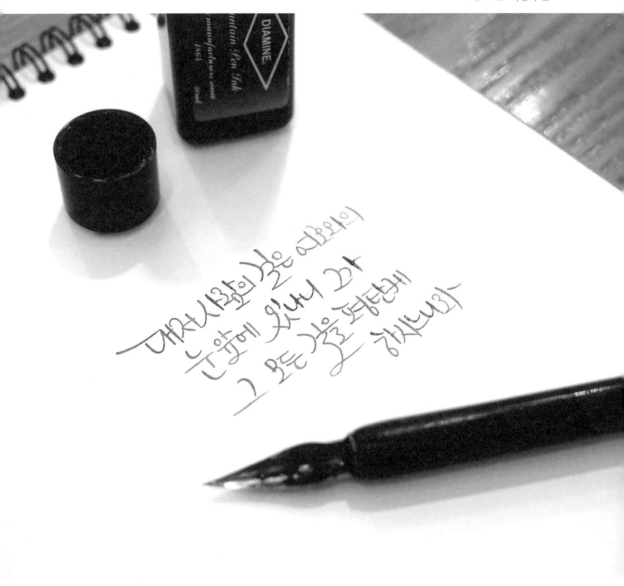

대저 사람의 길은 여호와의 눈 앞에 있나니
그가 그 모든 길을 평탄케 하시느니라

DAY 9.

—

6장 10~11절

좀더 자자, 좀더 졸자, 손을 모으고 좀더 눕자 하면 네 빈궁이 강도 같이 오며
네 곤핍이 군사 같이 이르리라

좀더 잔잔, 좀더 졸졸,

숨을 쉬고 좀더 잊자 하면

네 빛깔이 가랑잎같이 오며

네 그림이 군자같이 어른거려

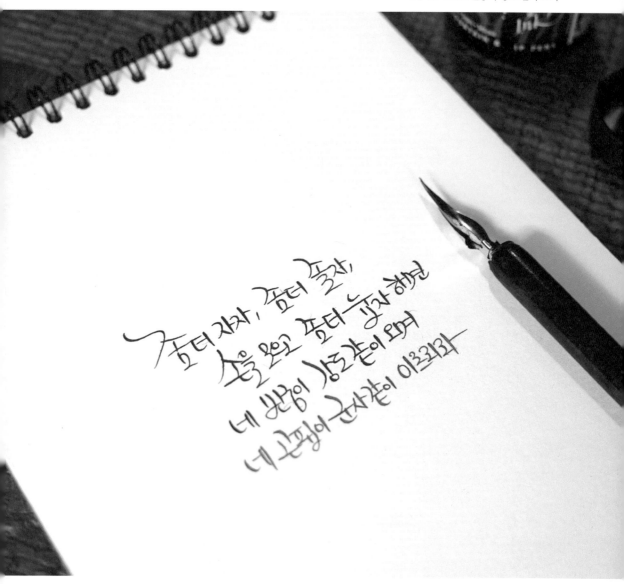

좀더 자자, 좀더 졸자,
손을 모으고 좀더 눕자 하면
네 빈궁이 강도같이 오며
네 곤핍이 군사같이 이르리라

좀더 자자, 좀더 졸자, 손을 모으고
모으고 좀더 눕자하면 네 빈궁이 강도같이 오며
네 곤핍이 군사 같이 이르리라

DAY 10.

—

8장 11절

대저 지혜는 진주보다 나으므로 무릇 원하는 것을 이에 비교할 수 없음이니라

대저 지혜는 진주보다
나으므로 무릇 원하는 것을
이에 비교할 수 없음이니라

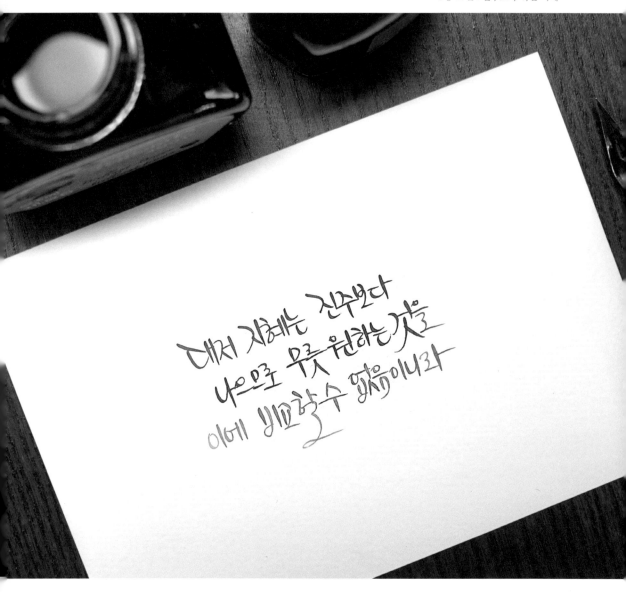

대저 지혜는 진주보다
나으므로 무릇 원하는 것을
이에 비교할 수 없음이니라

대저 지혜는 진주보다 나으므로
무릇 원하는 것을 이에 비교할 수 없음이니라

DAY 11.

—

8장 17절

나를 사랑하는 자들이 나의 사랑을 입으며 나를 간절히 찾는 자가 나를 만날 것이니라

나를 사랑하는 자들이
나의 사랑을 입으며
나를 간절히 찾는 자가
나를 만날 것이니라

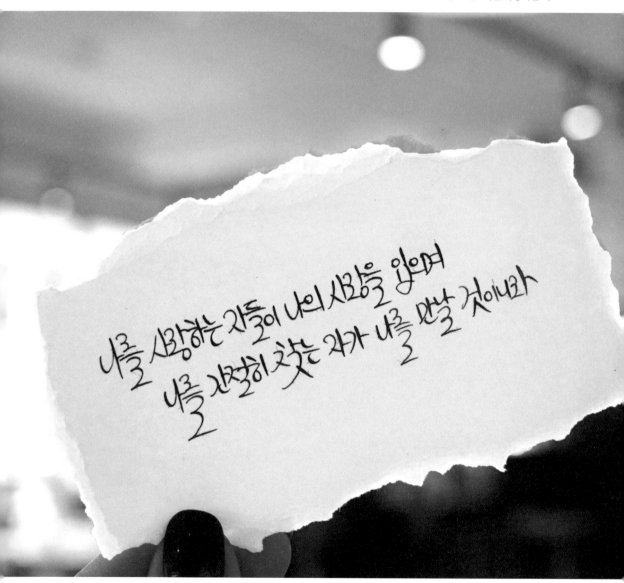

나를 사랑하는 자들이 나의 사랑을 입으며
나를 간절히 찾는 자가 나를 만날 것이라

나를 사랑하는 자들이 나의 사랑을 입으며
나를 간절히 찾는 자가 나를 만날 것이니라

DAY 12.

—

8장 34절

누구든지 내게 들으며 날마다 내 문 곁에서 기다리며 문설주 옆에서 기다리는 자는 복이 있나니

누구든지 내게 들으며
날마다 내 문 곁에서
그 기다리며 문설주
옆에서 기다리는 자는
복이 있나니 ㅡ

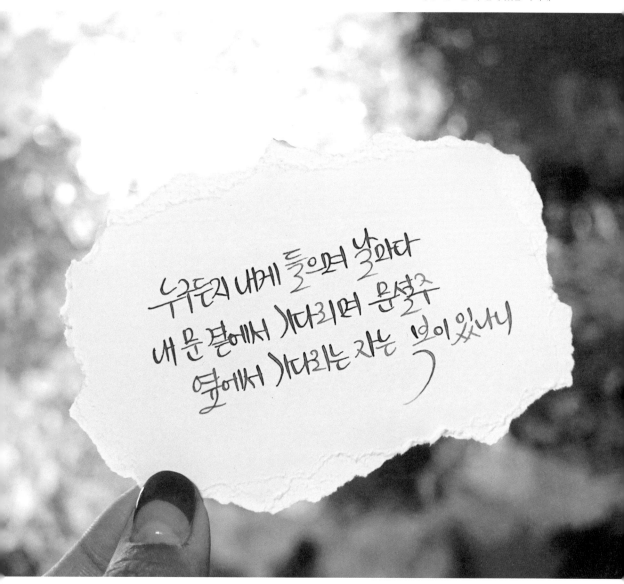

누구든지 내게 들으며 날와다
내 문 곁에서 기다리며 문설주
옆에서 기다리는 자는 복이 있나니

누구든지 내게 들으며 날마다
내 문 곁에서 기다리며 문설주 옆에서
기다리는 자는 복이 있나니

하나님에게 ‘자랑스럽게’ 들려 줄 수 있는,
서로를 통해 하나님의 선하심을 발견할 수 있는
그런 관계, 사랑을 할 수 있길

_ 2011/6/30 소피다이어리

DAY 13.

—

10장 11~12절

의인의 입은 생명의 샘이라도 악인의 입은 독을 머금었느니라
미움은 다툼을 일으켜도 사랑은 모든 허물을 가리우느니라

의인의 입은 생명의 샘이라도
악인의 입은 독을 머금었느니라
미움은 다툼을 일으켜도
사랑은 모든 허물을
가리우느니라

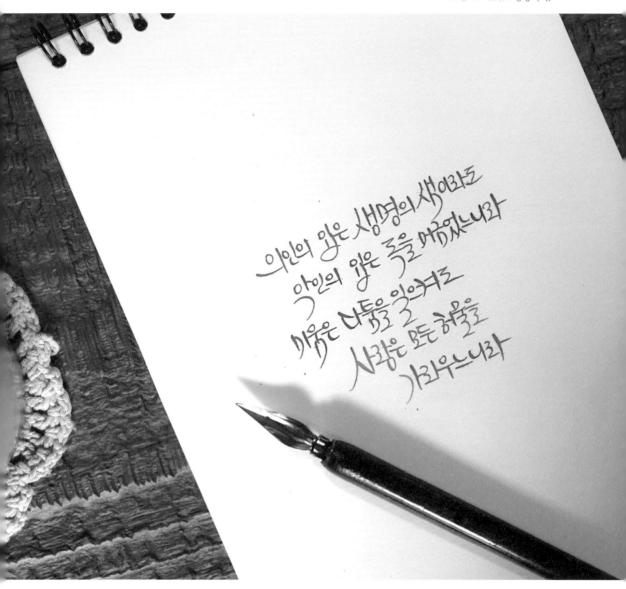

의인의 입은 생명의 샘이라도 악한의 입은
독을 머금었느니라 미움은 다툼을 일으켜도
사랑은 모든 허물을 가리우느니라

DAY 14.

—

10장 22절

여호와께서 복을 주시므로 사람으로 부하게 하시고 근심을 겸하여 주지 아니하시느니라

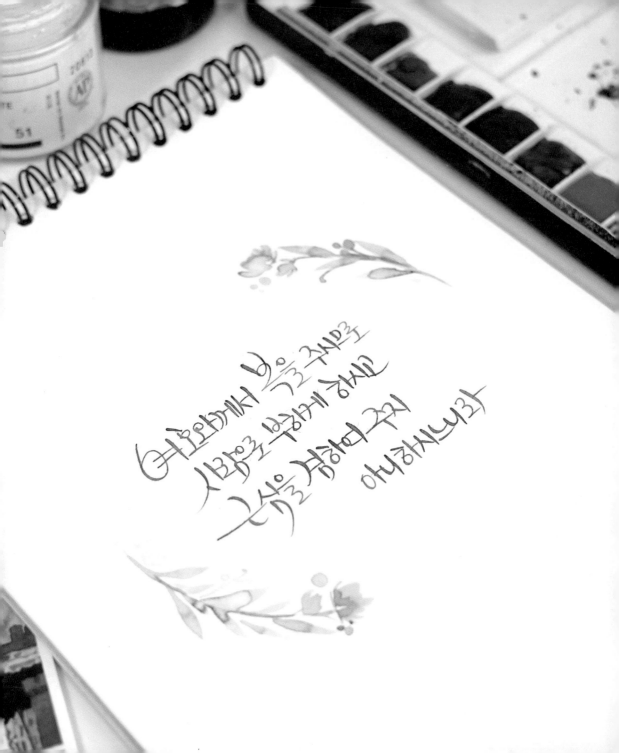

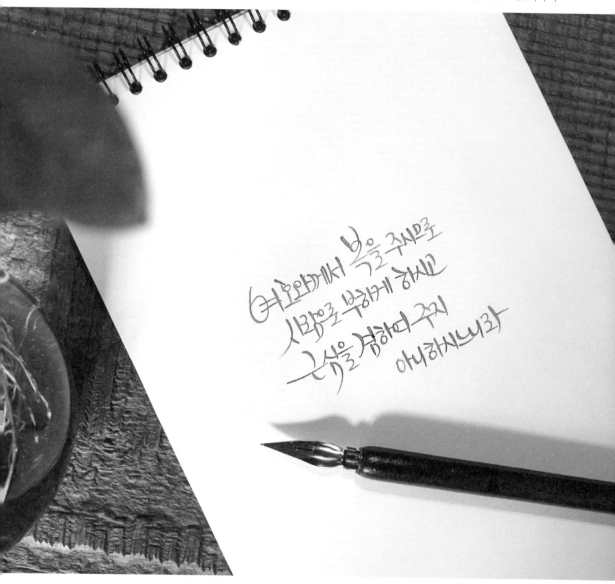

여호와께서 복을 주시므로
사람으로 부하게 하시고
근심을 겸하여 주지
아니하시느라

여호와께서 복을 주시고 사랑으로 부하게 하시고
근심을 겸하여 주지 아니하시느니라

여호와께

께서 복을 주

사랑으로

근심을

DAY 15.

—

11장 25절

구제를 좋아하는 자는 풍족하여질 것이요 남을 윤택하게 하는 자는 윤택하여지리라

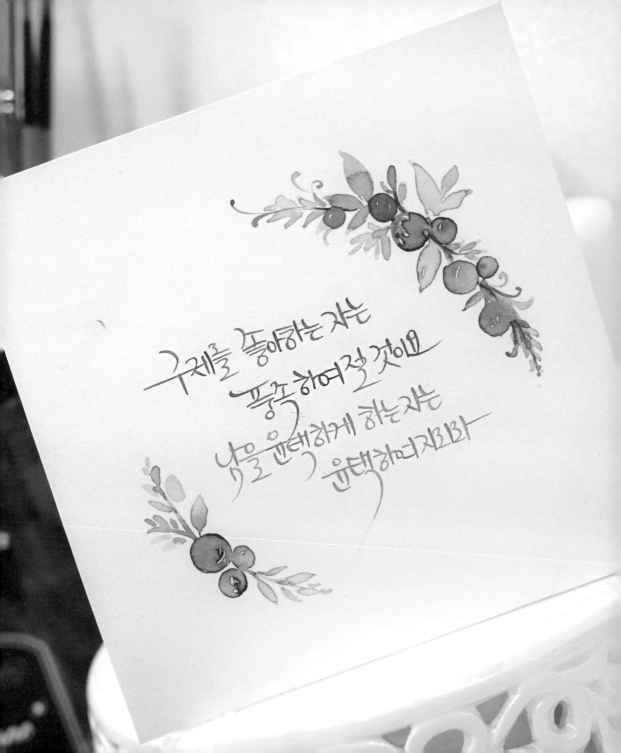

구세를 좋아하는 자는
풍족하여질 것이요
남을 윤택하게 하는 자는
윤택하여지리라

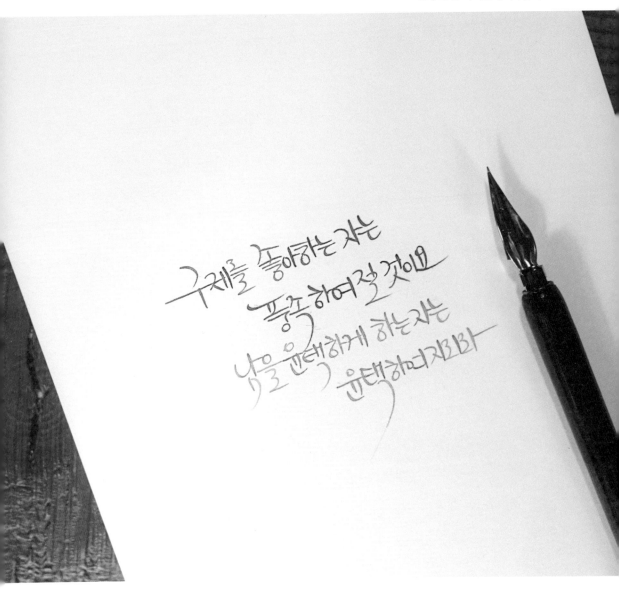

구제를 좋아하는 자는
풍족하여질 것이요
남을 윤택하게 하는 자는
윤택하여지리라

구제를 좋아하는 자는 풍족하여 질 것이요
낙을 윤택하게 하는 자는 윤택하여지리라

DAY 16.

—

12장 15~16절

미련한 자는 자기 행위를 바른 줄로 여기나 지혜로운 자는 권고를 듣느니라
미련한 자는 분노를 당장에 나타내거니와 슬기로운 자는 수욕을 참느니라

미련한 자는 자기 행위를 바른 줄 여기나
지혜로운 자는 권고를 듣느니라

미련한 자는 분노를 당장에 나타내거니와
슬기로운 자는 수욕을 참느니라

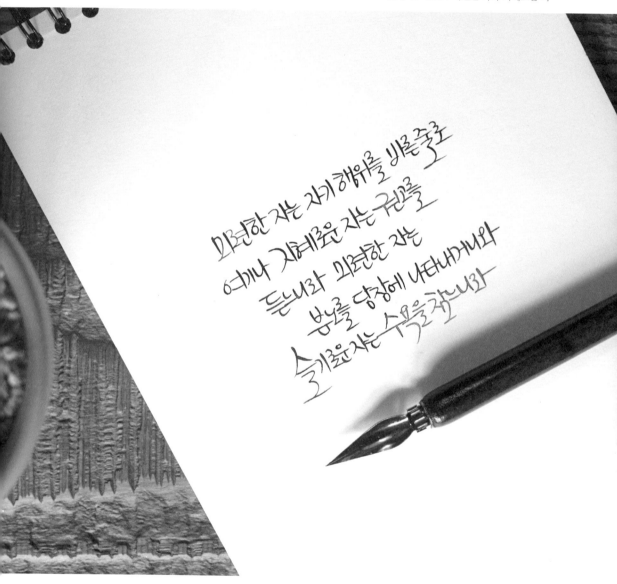

미련한 자는 자기 행위를 바른 줄로
여기나 지혜로운 자는 권고를
들느니라 미련한 자는
분노를 당장에 나타내거니와
슬기로운 자는 수욕을 참느니라

미련한 자는 자기 행위를 바른 줄로 여기나
지혜로운 자는 권고를 듣느니라 미련한 자는
분노를 당장에 나타내거니와 슬기로운 자는 수욕을 참느니라

DAY 17.

—

15장 1절

유순한 대답은 분노를 쉬게 하여도 과격한 말은 노를 격동하느니라

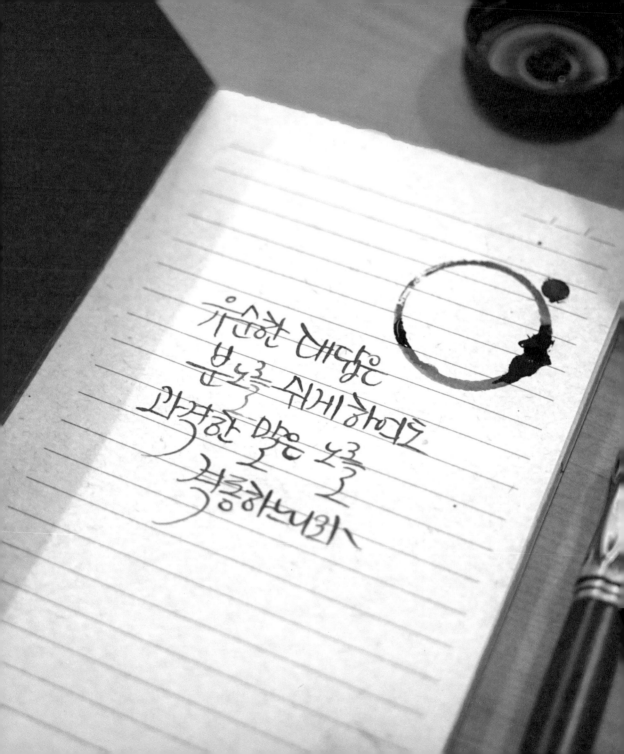

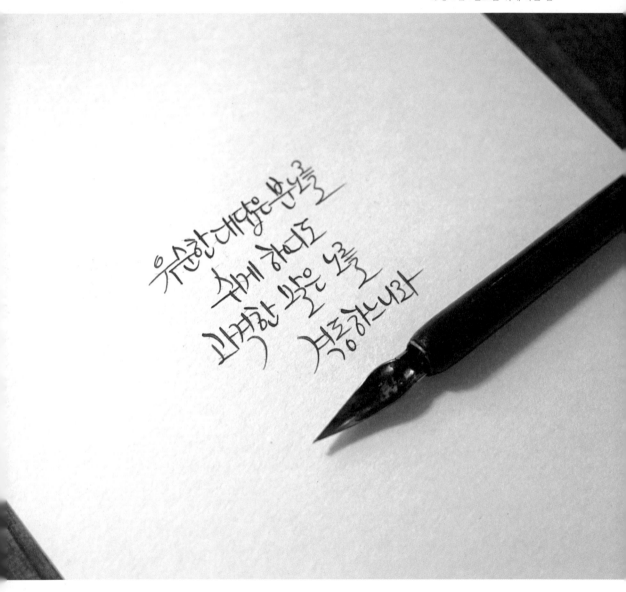

유순한 대답은 분노를 쉬게 하여도
과격한 말은 노를 격동하느니라

DAY 18.

—

15장 13절

마음의 즐거움은 얼굴을 빛나게 하여도 마음의 근심은 심령을 상하게 하느니라

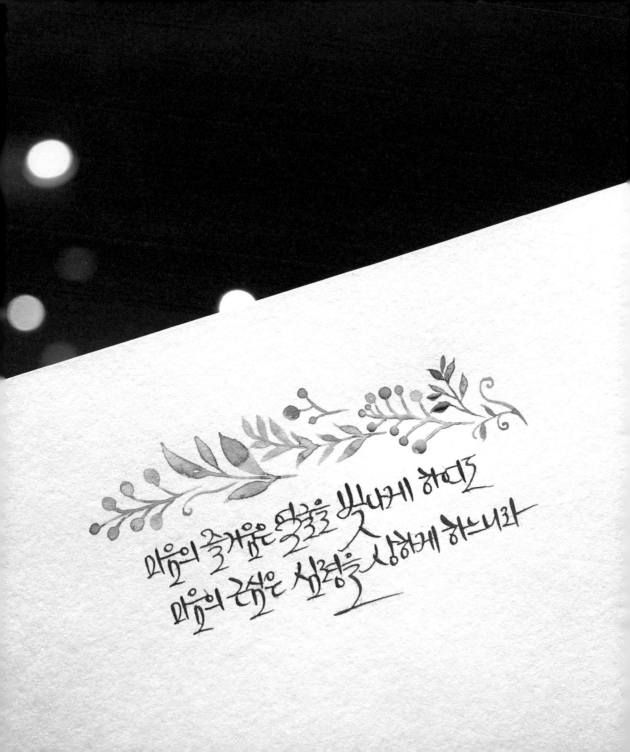

마음의 즐거움은 얼굴을 빛나게 하여도
마음의 근심은 심령을 상하게 하느니라

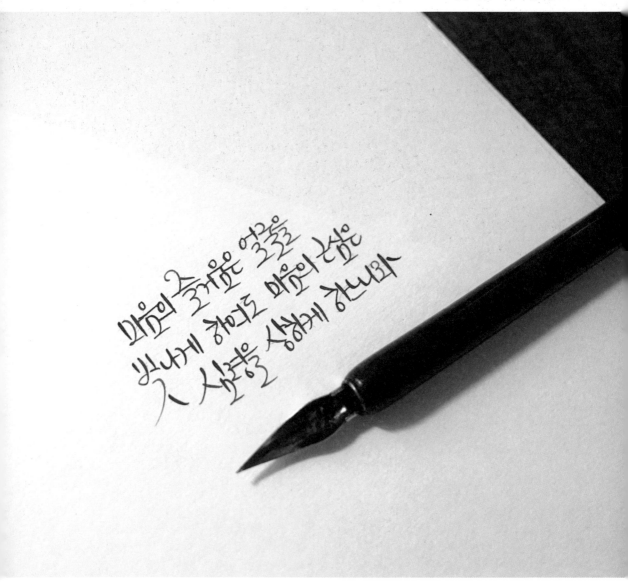

마음의 즐거움은 얼굴을
빛나게 하여도 마음의 근심은
사람을 상하게 하느니라

마음의 즐거움은 얼굴을 빛나게 하여도
마음의 근심은 심령을 상하게 하느니라

주님,
오늘 하루도 나의 마음과 생각, 태도, 언행을
주의 뜻대로 주관하여 '사랑'을 전할 수 있도록 도우소서

_ 2011/7/3 소피다이어리

DAY 19.

—

16장 1절

마음의 경영은 사람에게 있어도 말의 응답은 여호와께로서 나느니라

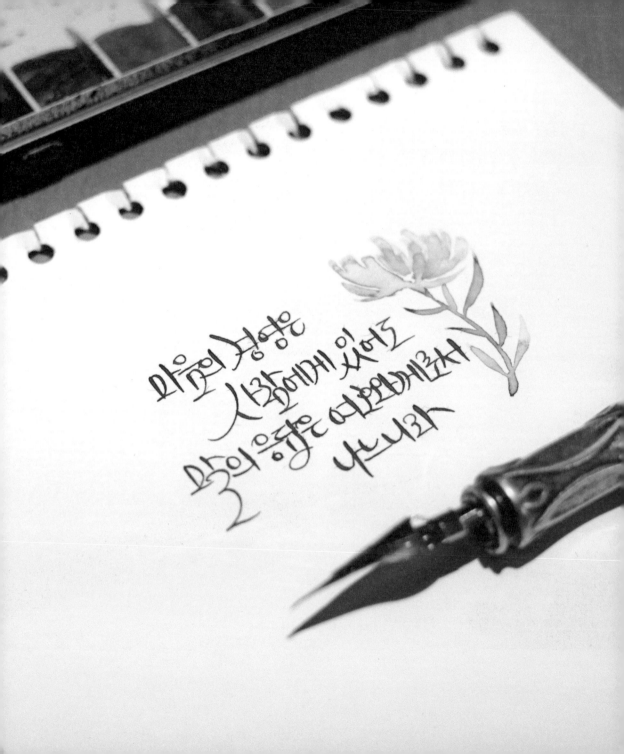

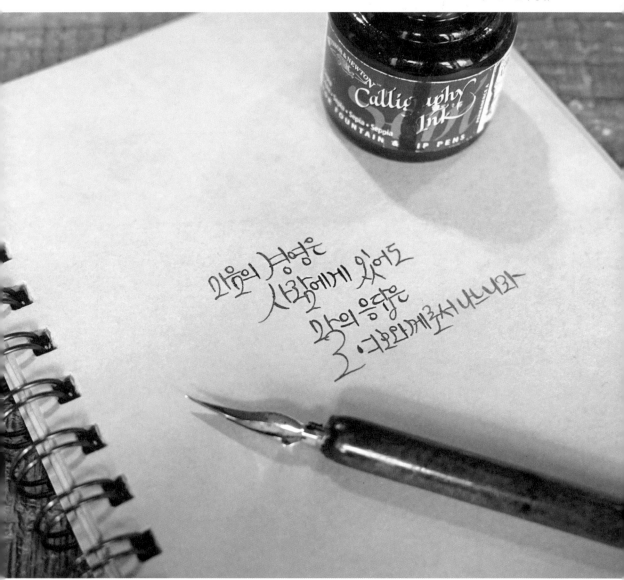

마음의 경영은 사람에게 있어도
말의 응답은 여호와께로서 나느니라

마음의 경영은 사람에게 있어도
말의 응답은 여호와께로서 나느니라

DAY 20.

–

16장 18절

교만은 패망의 선봉이요 거만한 마음은 넘어짐의 앞잡이니라

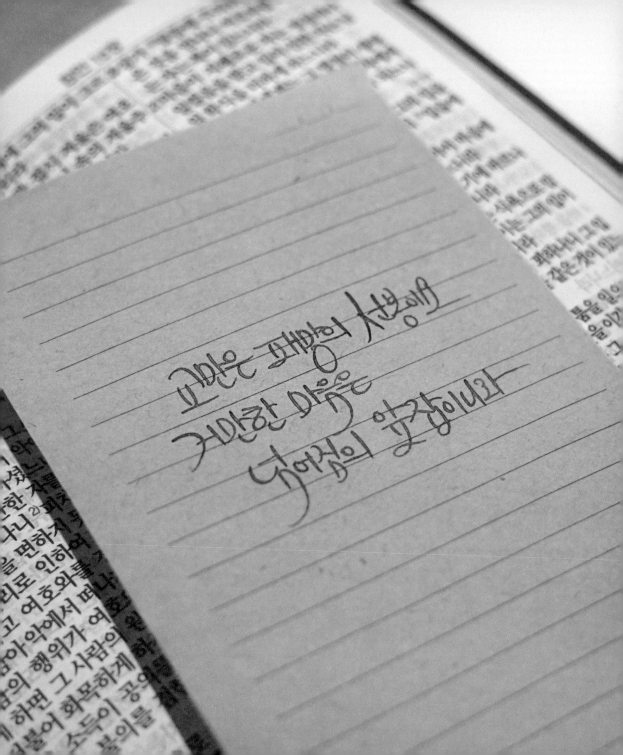

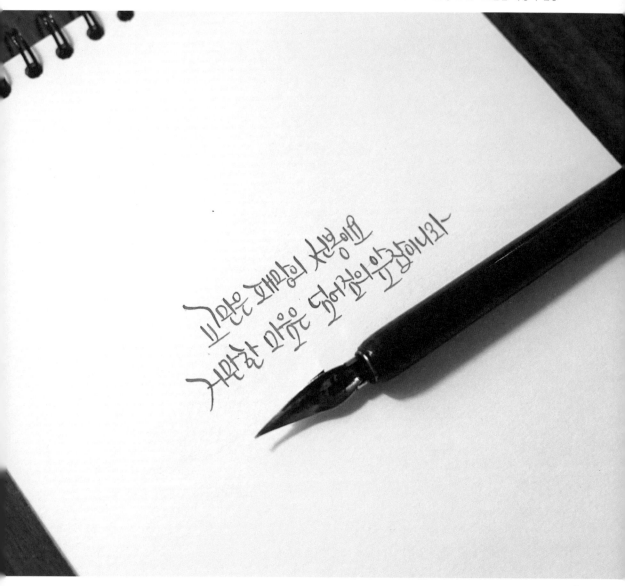

교만은 패망의 선봉이요
서만한 마음은 넘어짐의 앞장이니라

DAY 21.

—

16장 32절

노하기를 더디하는 자는 용사보다 낫고 자기의 마음을 다스리는 자는 성을 빼앗는 자보다 나으니라

그림을 대답하는지는 운영한다

그런다 좋에서 마음 대가는

자는 성을 배아는 자랑다 나이바

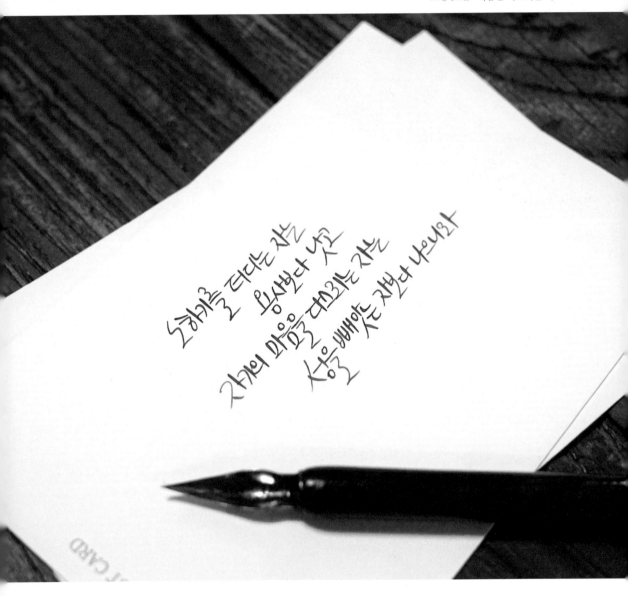

노하기를 더디하는 자는 용사보다 낫고
자기의 마음을 다스리는 자는 성을
빼앗는 자보다 나으니라

DAY 22.

—

17장 1절

마른 떡 한 조각만 있고도 화목하는 것이 육선이 집에 가득하고 다투는 것보다 나으니라

마음 한 구석만 있는
평온한 것이 욕심이 잠에
가득한 대로 거짓 나이다

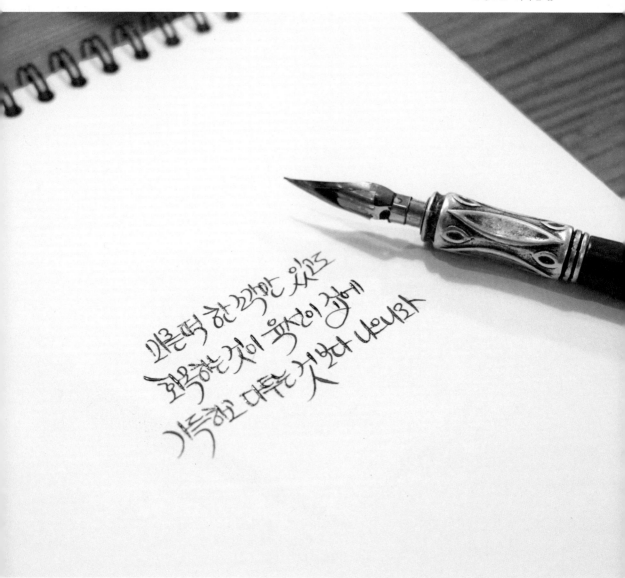

마른 떡 한 조각만 있고도
화목하는 것이 육선이 집에
가득하고 다투는 것보다 나으니라

마른 떡 한 조각만 있고 화목하는 것이
육선이 집에 가득하고 다투는 것보다 나으니라

DAY 23.

—

18장 10절

여호와의 이름은 견고한 망대라 의인은 그리로 달려가서 안전함을 얻느니라

어쩌면 아픔은
저렇게 맑더래서
이면 끝내대서
언제라도 언나봐서

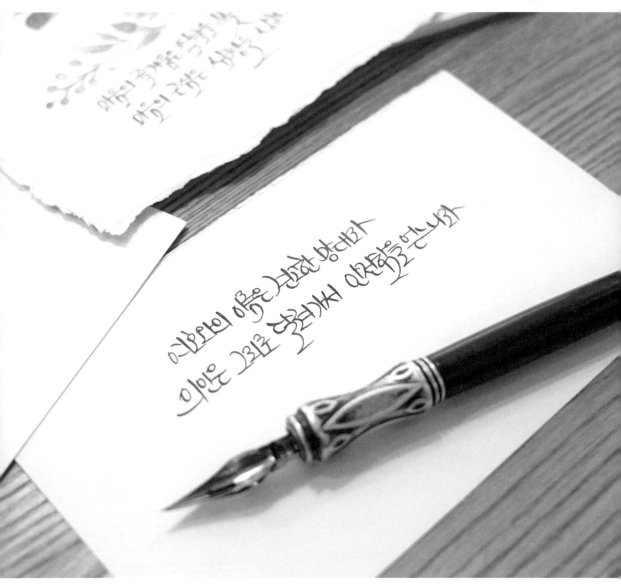

여호와의 이름은 견고한 망대라
의인은 그리로 달려가서 안전함을 얻느니라

여호와의 이름은 견고한 망대라

의인은 그리로 달려가서 안전함을 얻느니라

DAY 24.

—

18장 21절

죽고 사는 것이 혀의 권세에 달렸나니 혀를 쓰기 좋아하는 자는 그 열매를 먹으리라

좋고 사는 것이 하의 권세에
달렸나니 헤를 쓰기
를 좋아하는 자는
그 열매를 먹으리라

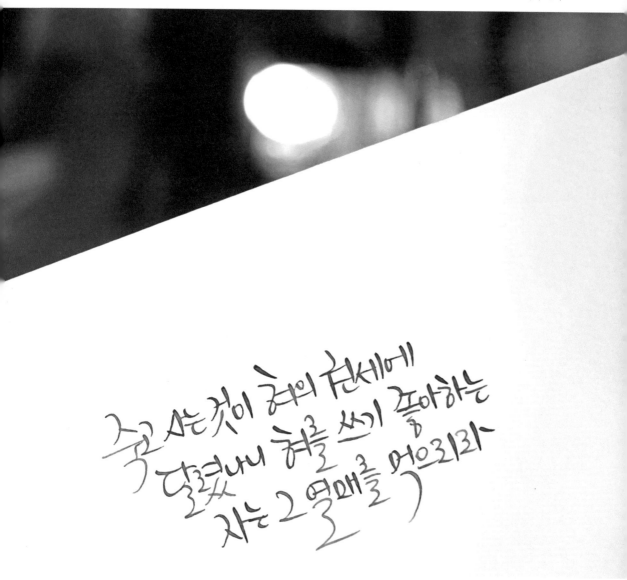

죽고 사는 것이 혀의 권세에 달렸나니 혀를 쓰기 좋아하는 자는 그 열매를 먹으리라

죽고 사는 것이 혀의 권세에 달렸나니
혀를 쓰기 좋아하는 자는 그 열매를 먹으리라

사람은 의지할 대상이 아니라 사랑할 대상임을
잊지 않고 살아가게 하옵소서

_ 2011/8/14 소피다이어리

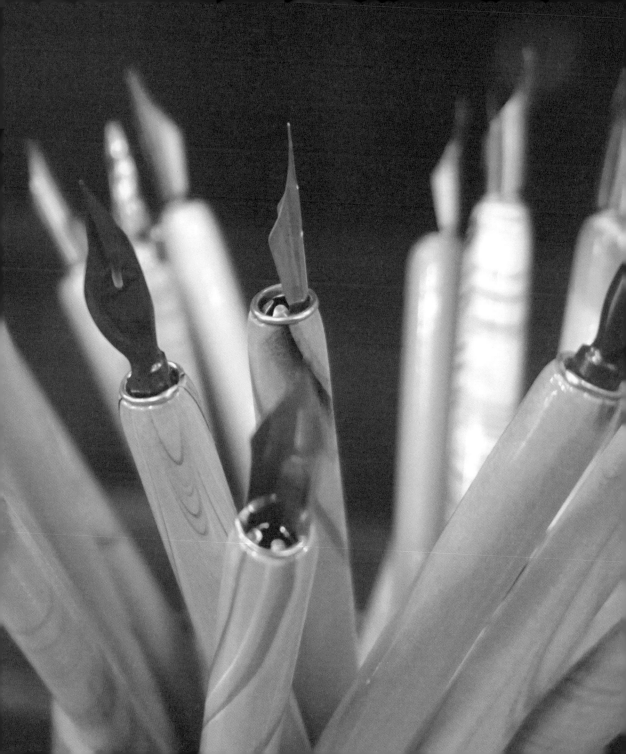

DAY 25.

—

19장 21절

사람의 마음에는 많은 계획이 있어도 오직 여호와의 뜻이 완전히 서리라

사람의 마음에는 많은 계획이 있어도
오직 여호와의 뜻이 완전히 서리라

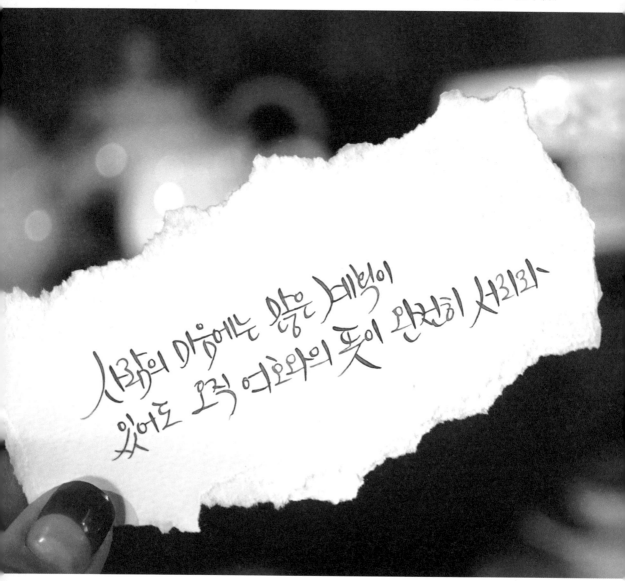

사람의 마음에는 많은 계획이 있어도 오직 여호와의 뜻이 완전히 서리라

사람의 마음에는 많은 계획이 있어도
오직 여호와의 뜻이 완전히 서리라

DAY 26.

–

21장 1절

왕의 마음이 여호와의 손에 있음이 마치 보의 물과 같아서 그가 임의로 인도하시느니라

오늘 마음이 어땠냐의 손에 있네이
마치 비의 꽃과 같아서
라앙으로 인도하시련라

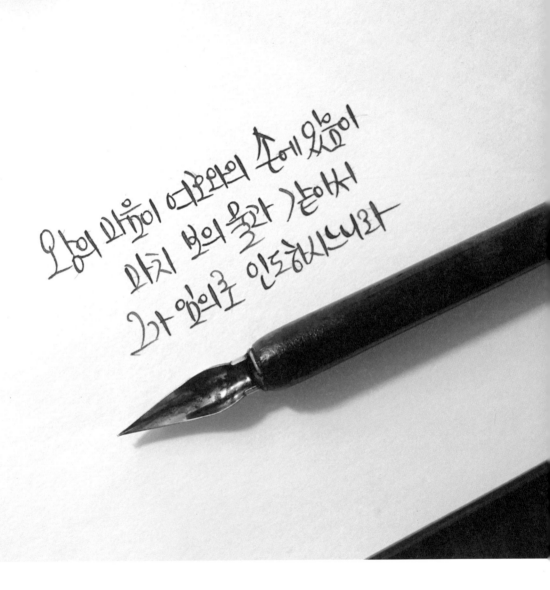

왕의 마음이 여호와의 손에 있음이
마치 보의 물과 같아서
그가 임의로 인도하시느니라

왕의 마음이 여호와의 손에 있음이 마치
보의 물과 같아서 그가 임의로 인도하시느니라

DAY 27.

—

24장 16절

대저 의인은 일곱번 넘어질찌라도 다시 일어나려니와 악인은 재앙으로 인하여 엎드러지느니라

대처 이외에 힐링
가치도 데지
담아보려는
힘아구치며 아으로
제앙으로 인하여
앞으로자나바

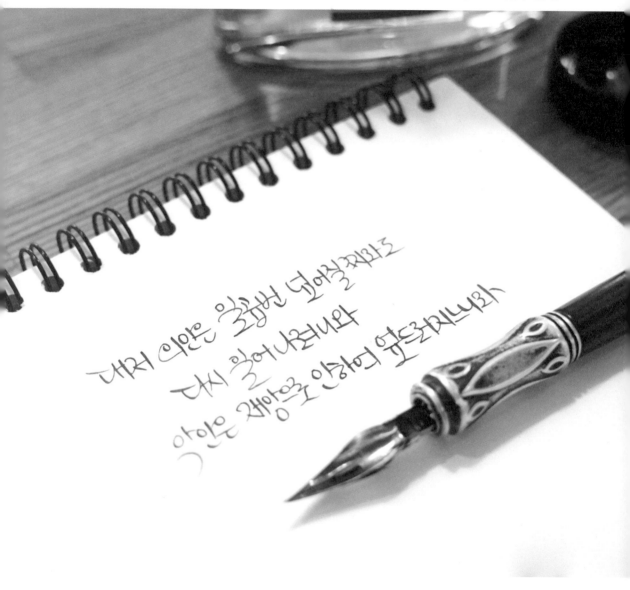

대저 의인은 일곱 번 넘어질지라도
다시 일어나려니와
악인은 재앙으로 인하여 엎드러지느니라

대저 의인은 일곱번 넘어질찌라도
다시 일어나려니와
악인은 재앙으로 인하여 엎드러지느니라

DAY 28.

—

27장 1절

너는 내일 일을 자랑하지 말라 하루 동안에 무슨 일이 날는지 네가 알 수 없음이니라

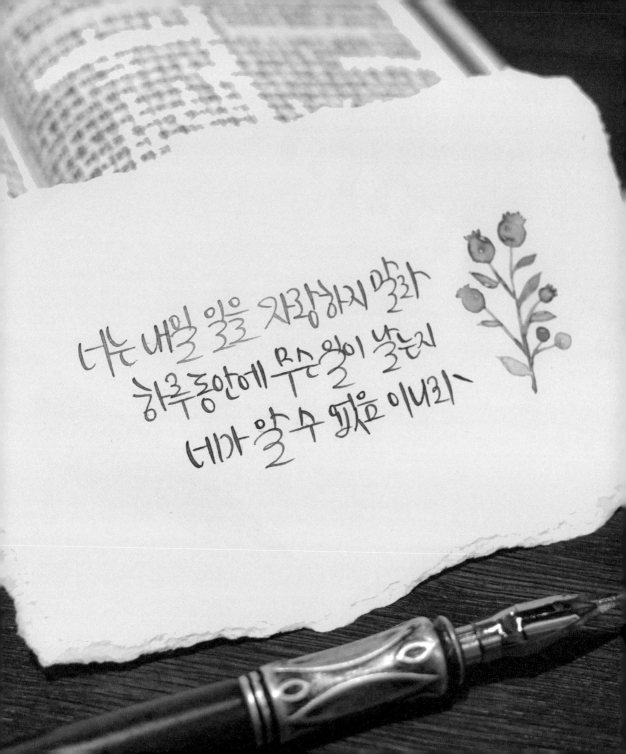

너는 내일 일을 자랑하지 말라
하루동안에 무슨 일이 날는지
네가 알 수 없음으 이니라

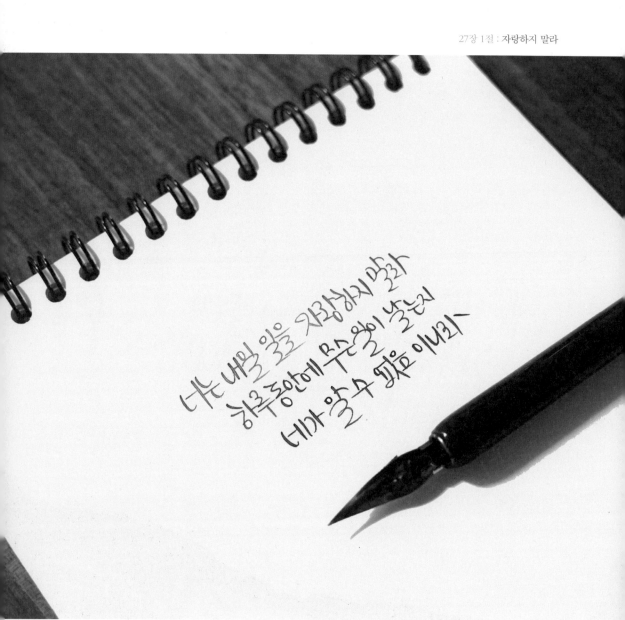

너는 내일 일을 자랑하지 말라
하루동안에 무슨 일이 날는지
네가 알 수 없음이니라ㅅ

너는 내일 일을 자랑하지 말라
하루 동안에 무슨 일이 날는지
네가 알 수 없음이니라

DAY 29.

—

27장 24~25절

대저 재물은 영영히 있지 못하나니 면류관이 어찌 대대에 있으랴
풀을 벤 후에는 새로 움이 돋나니 산에서 꼴을 거둘 것이니라

따서 재능은 영원히 있지못해서
많류간이 어찌 대대에 왔고라
플을 베우에는 새로 곱이 들어서
산에서 꽃을 서울것이내라

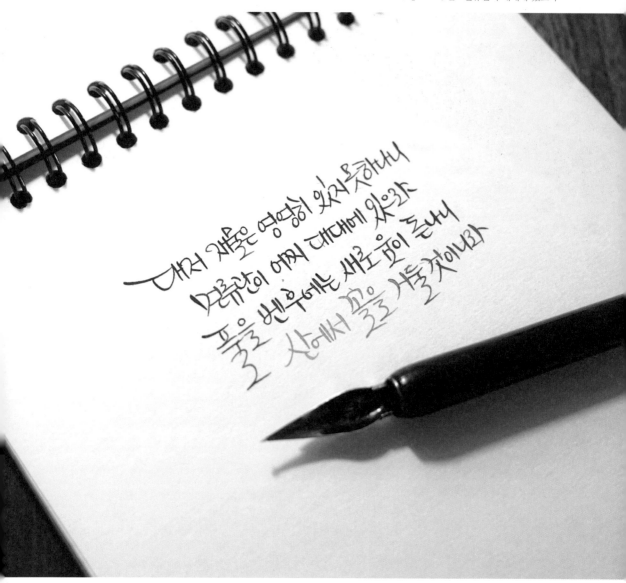

대저 재물은 영영히 있지 못하나니
면류관이 어찌 대대에 있으랴
풀을 벤 후에는 새로 움이 돋나니
산에서 꼴을 거둘 것이니라

대서 재물은 영영히 있지 못하나니
면류관이 어찌 대대에 있으랴 풀을 벤 후에는
새로 움이 돋나니 산에서 꽃을 거둘 것이니라

DAY 30.

—

28장 26절

자기의 마음을 믿는 자는 미련한 자요 지혜롭게 행하는 자는 구원을 얻을 자니라

자기의 마음을 믿는 자는
미련한 자요 지혜롭게
행하는 자는 구원을 얻을 자니라

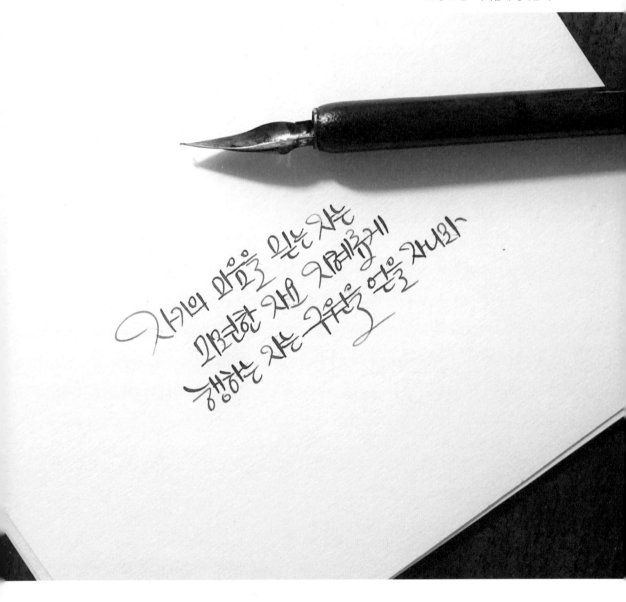

자기의 마음을 믿는 자는
미련한 자요 지혜롭게
행하는 자는 구원을 얻을 자니라

자기의 마음을 믿는 자는 미련한 자요
지혜롭게 행하는 자는 구원을 얻을 자니라

DAY 31.

—

31장 30절

고운 것도 거짓되고 아름다운 것도 헛되나 오직 여호와를 경외하는 여자는 칭찬을 받을 것이라

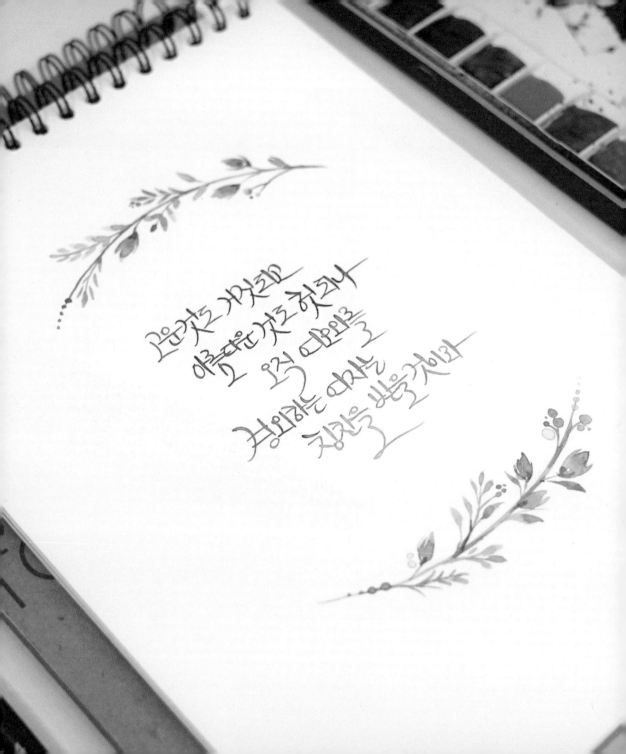

한 번도 가져보지 못한
아름다운 것도 처음 본
요건 미소로

처음이란 단어는
진실을 바탕으로 지었다

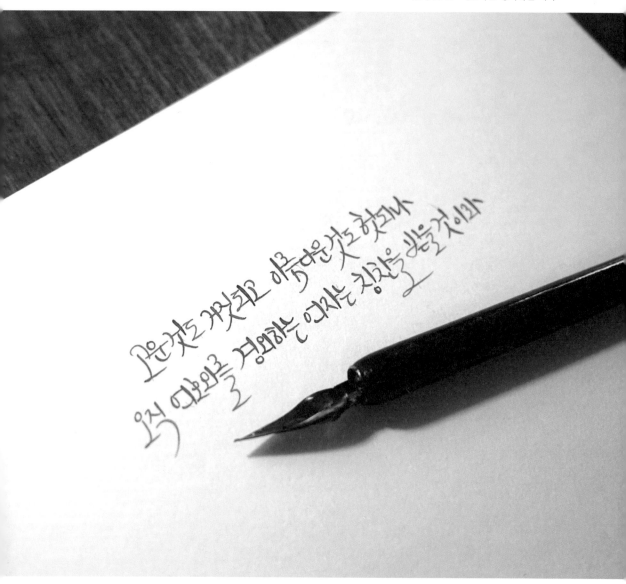

고운 것도 거짓되고 아름다운 것도 헛되나
오직 여호와를 경외하는 여자는 칭찬을 받을 것이라

고운 것도 거짓되고 아름다운 것도 헛되나
오직 여호와를 경외하는 여자는 칭찬을 받을 것이니라

늘 내 곁에,
오래오래 두고 보는 말씀

나만의 손글씨로 정성스럽게 적은 성경 말씀을 다양한 액자에 넣어 나만의 '작품'으로 완성해 보자. 말씀을 오래오래 곱씹으면서 내 마음이 더욱 성숙하고 단단해져 가는 것을 느낄 수 있을 것이다. 집 안에 따스함을 불어 넣는 인테리어 소품으로도 활용할 수 있다. 뿐만 아니라, 액자 속의 성경 말씀을 소중한 누군가에게 전해 주면, 그에게 늘 곁에 두고 마음에 새기기 좋은 선물이 될 것이다.

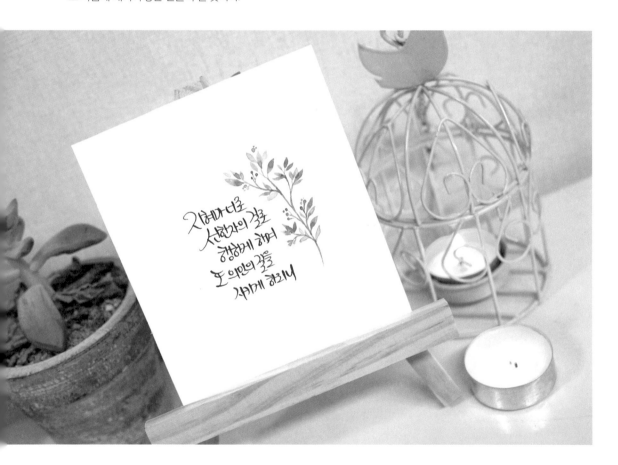

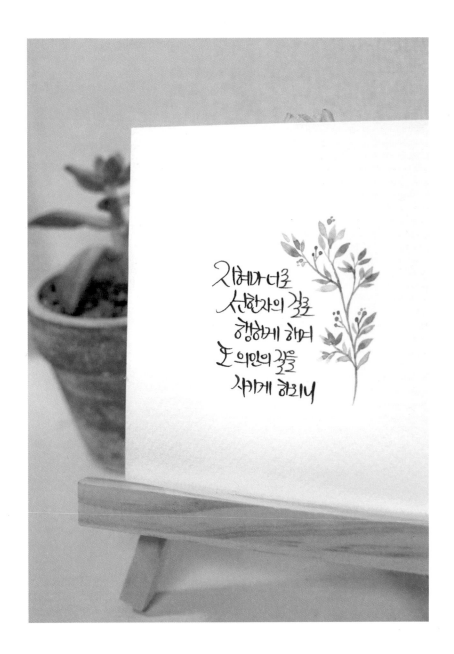

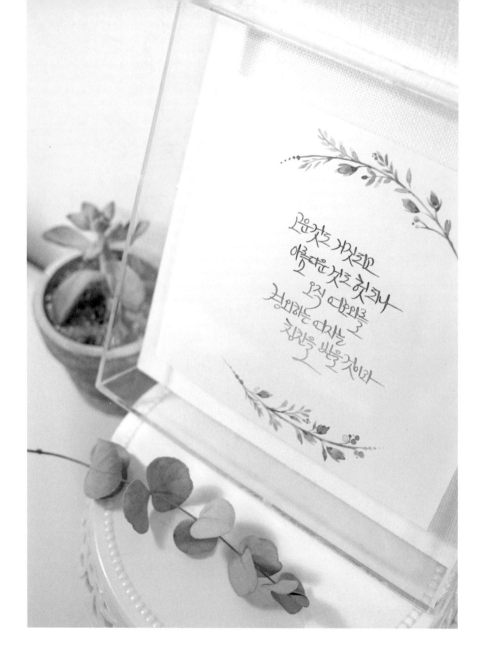

고운 것도 거짓되고
아름다운 것도 헛되나
오직 여호와를
경외하는 여자는
칭찬을 받을 것이라

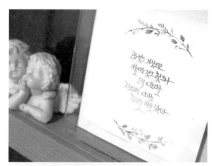

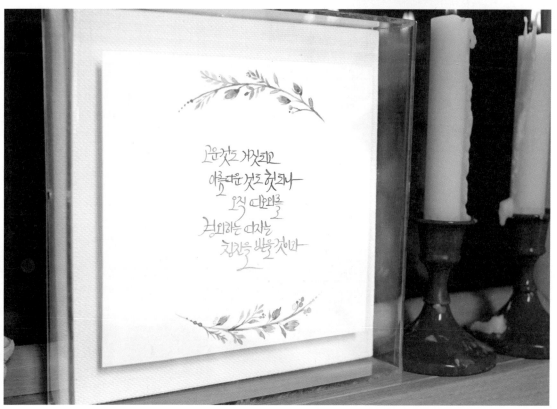

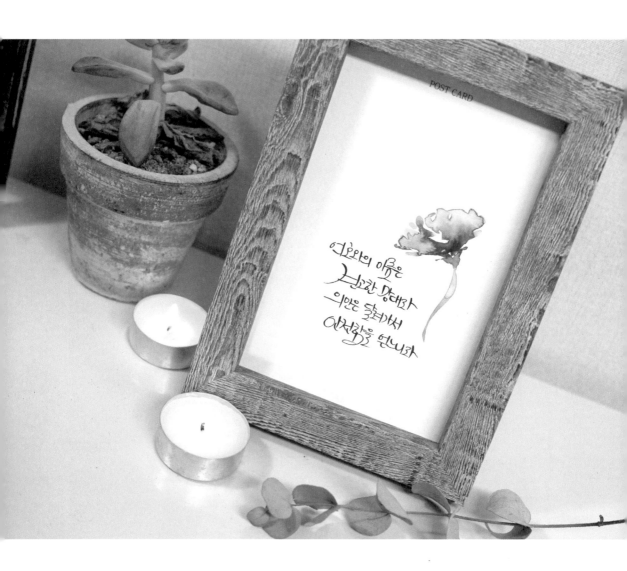

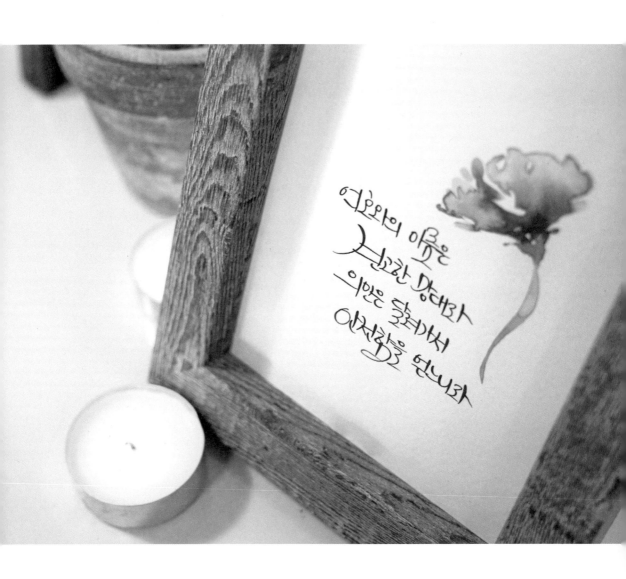

여호와의 이름은
견고한 망대라
의인은 달려가서
안전함을 얻느니라

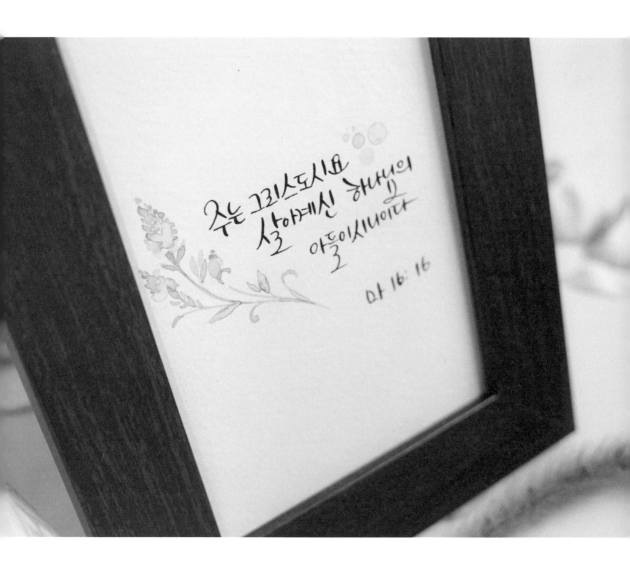

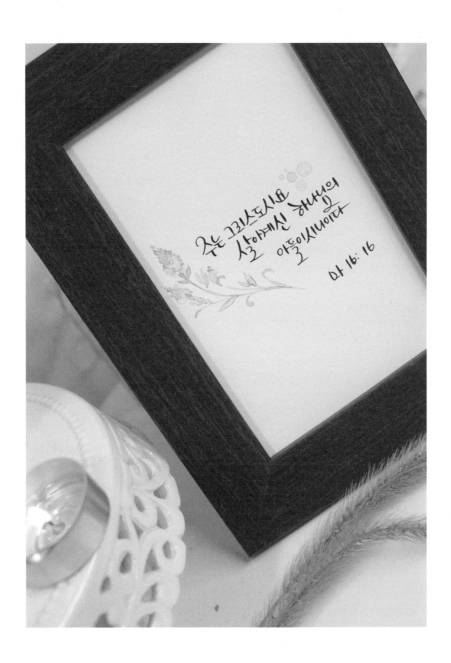

주는 그리스도시요
살아계신 하나님의
아들이시니이다
마 16: 16

초판 1쇄 펴낸 날 | 2016년 11월 18일

지은이 | 김소현
펴낸이 | 홍정우
펴낸곳 | 브레인스토어

책임편집 | 이상은
디자인 | 나선유
마케팅 | 한대혁, 정다운

주소 | (121-894) 서울특별시 마포구 양화로 7안길 31(서교동, 1층)
전화 | (02)3275-2915~7
팩스 | (02)3275-2918
이메일 | brainstore@chol.com
페이스북 | http://www.facebook.com/brainstorebooks

등록 | 2007년 11월 30일(제313-2007-000238호)

© 김소현, 2016
ISBN 978-89-94194-93-6 (03640)

이 도서의 국립중앙도서관 출판예정도서목록(CIP)은 서지정보유통지원시스템 홈페이지
(http://seoji.nl.go.kr)와 국가자료공동목록시스템(http://www.nl.go.kr/kolisnet)에서 이용
하실 수 있습니다. (CIP제어번호 : CIP2016025852)